华夏万卷

让人人写好字

二王小楷七品

中国书法传世碑帖精品

小楷02

华夏万卷 编

CnS
PUBLISHING & MEDIA

湖南美术出版社

U0139536

图书在版编目（CIP）数据

二王小楷七品／华夏万卷编 . — 长沙：湖南美术出版社，2018.4（2021.8重印）

（中国书法传世碑帖精品）

ISBN 978-7-5356-8371-7

Ⅰ.①二… Ⅱ.①华… Ⅲ.①楷书-碑帖-中国-东晋时代 Ⅳ.①J292.23

中国版本图书馆 CIP 数据核字（2018）第116340号

Er Wang Xiaokai Qi Pin

二王小楷七品
（中国书法传世碑帖精品）

出 版 人：黄 啸

编 者：华夏万卷

编 委：倪丽华 邹方斌
　　　　汪 仕 王晓桥

责任编辑：邹方斌

责任校对：王玉蓉

装帧设计：周 喆

出版发行：湖南美术出版社
　　　　　（长沙市东二环一段622号）

经 销：全国新华书店

印 刷：成都市金雅迪彩色印刷有限公司

开 本：880×1230 1/16

印 张：2.25

版 次：2018年4月第1版

印 次：2021年8月第9次印刷

书 号：ISBN 978-7-5356-8371-7

定 价：18.00元

邮购联系：028-85939832 邮编：610041

网 址：http://www.scwj.net

电子邮箱：contact@scwj.net

如有倒装、破损、少页等印装质量问题，请与印刷厂联系斟换。

联系电话：028-85939809

简介

王羲之（303—361），字逸少，原籍琅邪临沂（今属山东），后居会稽山阴（今属浙江绍兴），官至右军将军、会稽内史，后世又有『王右军』之称。关于其书法取法，他曾在《题卫夫人〈笔阵图〉后》一文中自述：『予少学卫夫人书，将谓大能；及渡江北游名山，见李斯、曹喜等书；又之许下，见钟繇、梁鹄书；又之洛下，见蔡邕《石经》三体书……始知学卫夫人书，徒费年月耳。遂改本师，仍于众碑学习焉。』王羲之在书法史上继往开来，博采众长，『兼撮众法，备成一家』，人谓其书法『尽善尽美』，后世尊之为『书圣』。

王献之（344—386），字子敬，小名官奴，祖籍琅邪临沂（今属山东），生于会稽山阴（今浙江绍兴），官至中书令，书圣王羲之第七子。王献之自幼随父攻书，精研楷、隶、行、草，尤善小楷与行草。他继承『家法』，又不为其父所囿，另辟蹊径、独创新体，终自成一家。不仅如此，据书史记载，他还『劝父改体』，被传为佳话。他用笔一变其父的『内擫』笔法而为『外拓』，使笔势更加开张舒展、灵活多变。尤其是在行草中将单字笔画间的连带扩展到字与字之间，一笔数字、一气呵成，潇洒飘逸、体势雄宏，行气贯通、连绵不绝，谓为『一笔书』。

羲之、献之父子被后世并称为『二王』，『二王』诸体兼善，其书法一直是后世书家取法的典范。本书选取了二人的小楷经典作品，分别是王羲之的《黄庭经》《乐毅论》《孝女曹娥碑》《东方朔画赞》以及王献之的《洛神赋十三行》。其中，王羲之《黄庭经》和王献之《洛神赋十三行》均选取了两个不同的版本，可供读者参详比对。

王羲之小楷

《黄庭经》

上有黄庭，下有关元，前有幽阙，后有命门，嘘吸庐外，出入丹田。审能行之可长存，黄庭中人衣朱衣，关门壮侖盖两扉，幽阙侠之高巍巍，丹田之中精气微，玉池清水上生肥，灵根坚固志不衰，中池有士服赤朱，横下三寸神所居，中外相距重闭之，神庐之中务修治，玄廱气管受精符，急固子精以自持，宅中有士常衣绛，子能见之可不病，横理长尺约其上，子能守之可无恙，呼噏庐间以自偿，保守貌坚身受庆，方寸之中谨盖藏，精神还归老复壮，侠

1

黄庭经

上有黄庭下有關元前有幽闕後有命門噓吸廬外出
入丹田審能行之可長存黄庭中人衣朱衣關門壯蘥
蓋兩扉幽闕俠之高巍巍丹田之中精氣微玉池清水上
生肥靈根堅志不衰中池有士服赤朱横下三寸神所居
中外相距重閈之神廬之中務脩治玄廱氣管受精符
急固子精以自持宅中有士常衣絳子能見之可不病横
理長尺約其上子能守之可無恙呼噏廬間以自償保守
皃堅身受慶方寸之中謹盖藏精神還歸老復壯俠

以幽闕流下竟養子玉樹杖可扶至道不煩不旁迕
靈臺通天臨中野方寸之中至關下玉房之中神門戶
既是公子教我者明堂四達法海貞真人子丹當我前
三關之間精氣深子欲不死修崑崙絳宮重樓十二級
宮室之中五采集赤神之子中池立下有長城玄谷邑長
生要眇房中急棄捐搖俗專子精寸田尺宅可治生繫
子長流心安寧觀志流神三奇靈閒暇無事修太平
常存玉房視明達時念大倉不飢渴役使六丁神女
謁閉子精路可長活正室之中神所居洗心自治無敢

汙廳觀五藏視節廢六府脩治潔如素虛無自然道之故物有自然事不煩垂拱無為心自安體虛無之居在廉閒寂莫曠然口不言恬惔無為遊德園積精香潔玉女存作道憂柔身獨居扶養性命守虛無恬惔無為何思慮羽翼以成已扶疏長生久視乃飛去五行黍差同根節三五合氣要本一誰與共之升日月抱珠懷玉和子室子自有之持無失即欲不死藏金室出月入日是吾道天七地三四相守升降五行一合九玉石落是吾寶子自有之何不守心曉根蔕養華采服天順地

合藏精，七日之奇吾連相舍崐崘之性不迷誤九源之山何亭：中有真人可使令蔽以巓宫丹城樓俠以日月如明珠萬歲照：非有期外本三陽物自來内養三神可長生魂欲上天魄入淵還魂反魄道自然旋璣懸珠環無端玉石户金蘥身兒堅載地一天迫乾坤象以時杰如丹前仰後卑各異門送以還丹與一泉象龜引氣孜靈根中有真人巾金巾負甲持符開七門此非枝葉實是根盡夜思之可長存仙人道士非可神積精孜和專仁人皆食穀與五味獨食大和陰陽氣故能不

合藏精，七日之奇吾连相舍，昆仑之性不迷误，九源之山何亭亭，中有真人可使令，蔽以紫宫丹城楼，侠以日月如明珠，万岁照非有期，外本三阳物自来，内养三神可长生，魂欲上天魄入渊，还魂反魄道自然，旋玑悬珠环无端，玉石户金龠身完坚，载地玄天迫乾坤，象以四时赤如丹，前仰后卑各异门，送以还丹与玄泉，象龟引气致灵根，中有真人巾金巾，负甲持符开七门，此非枝叶实是根，昼夜思之可长存。仙人道士非可神，积精所致和专仁，人皆食谷与五味，独食大和阴阳气，故能不

4

死天相既心為國主五藏王受意動靜氣得行道自守

我精神光晝日照～夜自守渴自得飲飢自飽經歷六

府藏卯酉轉陽之陰藏於九常能行之不知老肝之

為氣調且長羅列五藏生三光上合三焦道飲醬漿我

神魂魄在中央隨鼻上下知肥香立於懸膺通神明

伏於老門候天道近在於身還自守精神上下開分

理通利天地長生草七孔已通不知老還坐陰陽天門

候陰陽下于嚨喉通神明過華蓋下清且涼入清泠

淡見吾形其成還丹可長生下有華蓋動見精立於明

死天相既，心为国主五藏王，受意动静气得行，道自守我精神光，昼日照照夜自守，渴自得饮饥自饱，经历六府藏卯酉，转阳之阴藏於九，常能行之不知老，肝之为气调且长，罗列五藏生三光，上合三焦道饮酱浆，我神魂魄在中央，随鼻上下知肥香，立於悬膺通神明，伏於老门候天道，近在於身还自守，精神上下开分理，通利天地长生草，七孔已通不知老，还坐阴阳天门候，阴阳下于咙喉通神明，过华盖下清且凉，入清泠渊见吾形，其成还丹可长生，下有华盖动见精，立於明

堂臨丹田將使諸神開命門通利天道至靈根陰陽
列希如流星肺之為氣三焦起上服伏天門候故道關
離天地存童子調利精華調髮齒顏色潤澤不復
下于龍喉何落落諸神皆會相求索下有絳宮紫華
色隱在華蓋通六合專守諸神轉相呼觀我諸神辟
除耶其成還歸與大家至於胃管通虛無閉塞命門
如玉都壽專萬歲將有餘脾中之神舍中宮上伏命
門合明堂通利六府調五行金木水火土為王曰月列宿
張陰陽二神相得下玉英五藏為王腎寰尊伏於大陰

堂临丹田，将使诸神开命门，通利天道至灵根，阴阳列布如流星，肺之为气三焦起，上服伏天门候故道，窥离天地存童子，调利精华调发齿，颜色润泽不复白，下于咙喉何落落，诸神皆会相求索，下有绛宫紫华色，隐在华盖通六合，专守诸神转相呼，观我诸神辟除耶，其成还归与大家，至於胃管通虚无，闭塞命门如玉都，寿专万岁将有余，脾中之神舍中宫，上伏命门合明堂，通利六府调五行，金木水火土为王，日月列宿张阴阳，二神相得下玉英，五藏为主肾最尊，伏於大阴

藏其形，出入二窍舍黄庭，呼吸庐间见吾形，强我筋骨血脉盛，恍惚不见过清灵，恬惔无欲遂得生，还於七门饮大渊，道我玄膺过清灵，问我仙道与奇方，头载白素距丹田，沐浴华池生灵根，被发行之可长存，二府相得开命门，五味皆至（开）善气还，常能行之可长生。永和十二年五月廿四日五山阴县写。

藏其形出入三竅舍黃庭呼吸廬間見吾形強我筋
血脉盛悗惚不見過清靈恬惔無欲遂得生還於七
門飲大淵道我一難過清靈問我仙道與奇方頭載
白素距丹田沐浴華池生靈根袯髮行之可長存右
相得開命門五味皆至開善氣還常能行之可長生
永和十二年五月廿四日五山陰縣寫

7

黄庭経

上有黄庭下關元後有幽闕前有命嘘吸廬外出丹田審能行之可長存黄庭中人衣朱衣關門壯籥蓋兩扉幽闕俠之髙巍巍丹田之中精氣微玉池清水上生肥靈根堅志不衰中池有士服赤朱橫下三寸神所居中外相距重閉之神廬之中務脩治玄膺氣管受精符急固子精以自持宅中有士常衣絳子能見之可不病橫理長尺約其上子能守之可無恙呼噏廬間以自償保守

《黄庭经》(另本) 上有黄庭,下关元,后有幽阙,前(有)命门,嘘吸庐外,(出)入丹田。审能行之可长存,黄庭中人衣朱衣,关门壮龠盖两扉,幽阙侠之高魏魏,丹田之中精气微,玉池清水上生肥,灵根坚固志不衰,中池有士服赤朱,横下三寸神所居,中外相距重闭之,神庐之中务修治,玄膺气管受精符,急固子精以自持,宅中有士常衣绛,子能见之可不病,横理长尺约其上,子能守之可无恙,呼噏庐间以自偿,保守

完坚身受庆，方寸之中谨盖藏，精神还归老复壮，侠以幽阙流下竟，养子玉树不可杖，至道不烦不旁迕，灵台通天临中野，方寸之中至关下，玉房之中神门户，既是公子教我者，明堂四达法海源，真人子丹当我前，三关之间精气深，子欲不死修昆仑，绛宫重楼十二级，宫室之中五采集，赤神之子中池立，下有长城玄谷邑，长生要眇房中急，弃捐淫欲专守精，寸田尺宅可治生，系子长流志安宁，观志流神三奇灵，闲暇无事心太平，常存玉房视明达，时念大仓不饥渴，役使六丁神女

谒闭子精路可长活正室之中神所居洗心自治无敢污历观五藏视节度六府修治洁如素虚无自然道之故物有自然事不烦垂拱无为心自安体虚无之居在廉间寂莫旷然口不言恬惔无为游德园积精香洁玉女存作道忧柔身独居扶养性命守虚无恬惔无为何思虑羽翼以成正扶疏长生久视乃飞去五行参差同根节三五合气要本一谁与共之升日月抱珠怀玉和子室子自有之持无失即得不死藏金室出月入日是吾道天七地三回相守升降五行下合九玉石落是

吾宝，子自有之何不守，心晓根蒂养华采，服天顺地合藏精，七日之（奇）五吾连相合，昆仑之性不迷误，九源之山何亭亭，中有真人可使令，蔽以紫宫丹城楼，侠以日月如明珠，万岁昭昭非有期，外本三阳神自来，内养三神可长生，魂欲上天魄入渊，还魂反魄道自然，旋玑悬珠环无端，玉（石）户金钥身完坚，载地玄天回乾坤，象以四时赤如丹，前仰后卑各异门，送以还丹与玄泉，象龟引气致灵根，中有真人巾金巾，负甲持符开七门，此非枝叶实是根，昼夜思之可长存。仙人道士非可神，积精所

致为专年，人皆食谷与五味，独食大和阴阳气，故能不死天相既，心为国主五藏王，受意动静气得行，道自守我精神光，昼日昭昭夜自守，渴自得饮饥自饱，经历六府藏卯酉，转阳之阴藏於九，常能行之不知老，肝之为气调且长，罗列五藏生三光，上合三焦道饮酱浆，我神魂魄在中央，随鼻上下知肥香，立於悬膺通明堂，伏於玄门候天道，近在於身还自守，精神上下关分理，通利天地长生道，七孔已通不知老，还坐阴阳天门候，阴阳下咙喉于通神明，过华盖下清且凉，入清冷

渊见吾形，期成还丹可长生，还过华池动肾精，立於明堂临丹田，将使诸神开命门，通利天道至灵根，阴阳列布如流星，肺之为气三焦起，上服伏天门候故道，视天地存童子，调和精华理髭齿，颜色润泽不复白，下于咙喉何落落，诸神皆会相求索，下有绛宫紫华色，隐在华盖通神庐，专守心神转相呼，观我诸神辟除耶，脾神还归依大家，至於胃管通虚无，闭塞命门如玉都，寿专万岁将有余，脾中之神舍中宫，上伏命门合明堂，通利六府调五行，金木水火土为王，日月列宿

渊见吾形，期成还丹可长生，还过华池动肾精，立於明堂临丹田，将使诸神开命门，通利天道至灵根，阴阳列布如流星，肺之为气三焦起，上（服）伏天门候故道，窥视天地存童子，调和精华理发齿，颜色润泽不复白，下于喉咙何落落，诸神皆会相求索，下有绛宫紫华色，隐在华盖通神庐，专守心神转相呼，观我诸神辟除耶，脾神还归依大家，至於胃管通虚无，闭塞命门如玉都，寿专万岁将有余，脾中之神舍中宫，上伏命门合明堂，通利六府调五行，金木水火土为王，日月列宿

張陰陽二神相得下玉英五藏為主腎冣尊伏於大陰成其形出入二竅舍黄庭呼吸虚無見吾形强我筋骨血脉盛恑惚不見過清靈恬惔無欲遂得生還於七門飲大淵潄我玄雍過清靈問我仙道與奇方頭載皇素距舟田沐浴華池生靈根被髮行之可長存二府相得開命門五味皆至開善氣還常能行之可長生

永和十二年五月廿四日五山陰縣寫

14

樂毅論

世人多以樂毅不時拔莒即墨為劣是以叙而

論之

夫求古賢之意宜以大者遠者先之必迂迴

而難通然後已焉可也今樂氏之趣或者其

未盡乎而多劣之是使前賢失指於將來

不亦惜哉觀樂生遺燕惠王書其殆庶乎

機合乎道以終始者與其喻昭王曰伊尹放

大甲而不疑大甲受放而不怨是存大業於

至公而以天下為心者也夫欲極道之量務以

天下為心者必致其主於盛隆合其趣於先

王苟君臣同符斯大業定矣于斯時也樂生

之志千載一遇也無將行千載一隆之道豈其

局蹟當時已於無并而已哉夫無并者非

樂生之所屑彊燕而癈道又非樂生之所求

也不屑苟得則心無近事不求小成斯意焉

天下者也則舉齊之事所以運其機而動四
海也夫討齊以明燕主之義此兵不興於為
利矣圍城而害不加於百姓此仁心著於退
遁矣舉國不謀其功除暴不以威力此至德
全於天下矣邁全德以率列國則幾於湯
武之事矣樂生方恢大綱以縱二城牧民明
信以待其弊使即墨莒人顧仇其上顧釋干
戈賴我猶親善守之智無所之施然則求

天下者也。則舉齊之事，所以運其机而動四海也，夫討齊以明燕主之义，此兵不興於为利矣。围城而害不加於百姓，此仁心着於退迩矣，举国不谋其功，除暴不以威力，此至德全於天下矣；迈全德以率列国，则几於汤武之事矣，乐生方恢大纲，以纵二城，牧民明信，以待其弊，使即墨莒人，顾仇其上，愿释干戈，赖我犹亲，善守之智，无所之施，然则求

仁得仁即墨大夫之義也任窮則從微子適
周之道也開彌廣之路以待田單之遠長容
善之風以申齊士之志使夫忠者遂節通者
義著昭之東海屬之華裔我澤如春下應
如草道光宇宙賢者託心鄰國傾慕四海
延頸思戴燕主仰望風聲二城必從則王業
隆矣雖淹留於兩邑乃致速於天下不幸
之變世所不圖敗於垂成時運固然若乃遇

仁得仁，即墨大夫之义也，任穷则从，微子适周之道也，开弥广之路，以待田单之徒，长容善之风，以申齐士之志。使夫忠者遂节，通者义著，昭之东海，属之华裔。我泽如春，下应如草，道光宇宙，贤者托心，邻国倾慕，四海延颈，思戴燕主，仰望风声，二城必从，则王业隆矣，虽淹留於两邑，乃致速於天下，不幸之变，世所不图，败於垂成，时运固然，若乃遇

18

之以威，劫之以兵，则攻取之事，求欲速之功，使燕齐之士流血於二城之间，侈杀伤之残，示四国之人，是纵暴易乱，贪以成私，邻国望之，其犹豺虎。既大堕称兵之义，而丧济弱之仁，亏齐士之节，废廉善之风，掩宏通之度，弃王德之隆，虽二城几於可拔，霸王之事逝，其远矣。然则燕虽兼齐，其与世主何以殊哉。其与邻敌何以相倾。乐生岂不知拔二城之速

之以威割之以兵則攻取之事求欲速之功使
燕齊之士流血於二城之間侈殺傷之殘示
四國之人是縱暴易亂貪以成私鄰國望之其
猶豺虎既大墮稱兵之義而喪濟弱之仁
衢齊士之節癈廉善之風掩宏通之度棄
王德之隆雖二城幾於可拔霸王之事逝其
遠矣然則燕雖燕齊其與世主何以殊哉其
與鄰敵何以相傾樂生豈不知拔二城之速

了哉顧城拔而業乖豈不知不速之致變

顧業乖與變同由是言之樂生不屠二城其

亦未可量也

異

僧權　永和四年十二月

20

孝女曹娥碑

孝女曹娥者上虞曹盱之女也其先與周同禮末曹
荒沉爰来適居盱能撫節安歌婆娑樂神以漢安
二年五月時迎伍君逆濤而上為水所淹不得其屍
時娥年十四號慕思盱哀吟澤畔旬有七日遂自投
江死經五日抱父屍出以漢安迄于元嘉元年青龍
在辛卯莫之有表度尚設祭之誄之辭曰

《孝女曹娥碑》

孝女曹娥者，上虞曹盱之女也。其先与周同祖，末胄荒沉，爰来适居。盱能抚节安歌，婆娑乐神。以汉安二年五月，时迎伍君。逆涛而上，为水所淹，不得其尸。时娥年十四，号慕思盱，哀吟泽畔，旬有七日，遂自投江死，经五日抱父尸出。以汉安迄于元嘉元年，青龙在辛卯，莫之有表。度尚设祭之诔之，辞曰：

21

伊惟孝女，晔晔之姿。偏其返而，令色孔仪。窈窕淑女，巧笑倩兮。宜其家室，在洽之阳。待礼未施，嗟丧。苍伊何？无父孰怙！诉神告哀，赴江永号，视死如归。是以眇然轻绝，投入沙泥。翩翩孝女，乍沉乍浮。或泊洲屿，或在中流。或趋湍濑，或还波涛。千夫失声，悼痛万余。观者填道，云集路衢。流泪掩涕，惊恸国都。是以哀姜哭市，杞崩城隅。或有剋面引镜，剺耳用

伊惟孝女暗暗之姿偏其返而令色孔仪窈窕淑
女巧笑倩子宜其家室在洽之阳待礼未施嗟丧
苍伊何无父孰怙诉神告哀赴江永号视死如归
是以眇然轻绝投入沙泥翩翩孝女乍沉乍浮或泊
洲屿或在中流或趋湍濑或还波涛千夫失声悼
痛万余观者填道云集路衢流泪掩涕惊恸国都
是以哀姜哭市杞崩城隅或有剋面引镜剺耳用

刀坐臺待水抱樹而燒松戲孝女德茂此傳何者
大國防禮自脩豈況庶賤露屋草茅不扶自直不
鏤而雕越梁過宋比之有殊哀此貞厲千載不渝
嗚呼哀哉亂曰
銘勒金石質之乾坤歲叙麻祀丘墓起墳光于
后土顯照天人生賤死貴義之利門何悵華落雕
零早分艷窈窕永世配神若堯二女為湘夫人

刀。

坐台待水，抱树而烧。於戏孝女，德茂此侍。何者大国，防礼自修。岂况庶贱，露屋草茅。不扶自直，不镂而雕。越梁过宋，比之有殊。哀此贞厉，千载不渝。呜呼哀哉！乱曰：铭勒金石，质之乾坤。岁数历祀，丘墓起坟。光于后土，显照天人。生贱死贵，义之利门。何怅华落，雕零早分。葩艳窈窕，永世配神。若尧二女，为湘夫人。

時效彷彿以招後昆

漢議郎蔡雍聞之來觀夜闇手摸其文而讀之

雍題文云

黃絹幼婦外孫韲臼又云

三百年後碑冢當隨江中當墮不墮逢王匡

晟平二年八月十五日記之

时效仿佛，以招（昭）后昆。汉议郎蔡雍闻之来观，夜暗手摸其文而读之。雍题文云：『黄绢幼妇，外孙韲臼』。又云：『三百年后碑冢当堕江中，当堕不堕，逢王匡』。升平二年八月十五日记之。

24

《东方朔画赞》 大夫讳朔，字曼倩，平原厌次人也。魏建安中，分（厌）次以又为乐陵郡，故又为郡人焉。先生事汉武帝，《汉书》具载其事。先生瑰玮博达，思周变通，以为浊世不可以富乐也；故薄游以取位；苟出不可以直道也，故颉抗以傲世。傲世不可以垂训，故正谏以明节。明节不可以久安也，故谈谐以取容。洁其道而秽其迹，清其质而浊其文。驰张而不为耶（邪），进退而不离群。若乃远心旷度，赡智宏材。倜傥博物，触类多能。合变以明算，幽赞以知来。自三坟、五典、八素、九丘，阴阳图纬之学，百家众流之论，周给敏捷之辨，枝离覆逆之数，经脉药石之艺，射御书

冤倩平原厭次人也魏建安中分次以又為郡
人焉先生事漢武帝漢書具載瑋達思周變
通以為濁世不可以富位苟出不以直道也故傾抗
以傲世不可以垂訓故正諫
故談諧以取容潔其道而其跡清其質而
不為耶進退而不離羣若乃不可以久安也
博物觸類多能合變以明讚以知來
八素九丘陰陽畫緯之學百家眾流之論周給敏
捷之辨枝離覆逆之數經脉藥石之藝射御書

計之術乃研精而究其理不習而盡其巧經目而諷
於口過耳而闇於心夫其明濟開豁苞含弘大淩
轢卿相謿哈豪桀戲萬乘若寮友視疇列如草
芥雄節邁倫高氣盖世可謂拔乎其萃遊方之
外者也談者又以先生噓吸冲私故納新蟬蛻龍
變棄世登仙神交造化靈為星辰此又竒姓悅惚
不可備論者也大人来此國僕自京都言歸定省
覩先生之縣邑想
先生之高風俳佪路寢見先生之
遺像逍遥城郭覩生之祠宇慨然有懷乃作

计之术，乃研精而究其理，不习而尽其巧，经目而讽於口，过耳而暗於心。夫其明济开豁，苞含弘大，陵轹卿相，嘲哈豪桀，笼罩麾前，跆籍贵势，出不休显，贱不忧戚，戏万乘若寮友，视畴列如草芥。雄节迈伦，高气盖世，可谓拔乎其萃，游方之外者也。谈者又以先生嘘吸冲私（和），吐故纳新，蝉蜕龙变，弃世登仙；神交造化，灵为星辰。此又奇怪恍惚，不可备论者也。大人来守此国，仆自京都言归定省，睹先生之县邑，想先生之高风；徘徊路寝，见先生之遗像；逍遥城郭，睹先生之祠宇。慨然有怀，乃作

颂曰。其辞曰：矫矫先生，肥遁居贞。退弗终否，退亦避荣。临世濯足，稀古振缨。涅而无滓，既浊能清。无滓伊何，高明克柔。无能清伊何，视污若浮。乐在必行，处俭冈忧。跨世凌时，远蹈独游。瞻望往代，爰想遐踪。逸逸先生，其道犹龙。染迹朝隐，和而不同。栖迟下位，聊以从容。我来自东，言适兹邑。敬问墟坟，企伫原隰。虚墓徒存，精灵永戢。民思其轨，祠宇斯立。徘徊寺寝，遗像在图。周游祠宇，庭序荒芜。欀栋倾落，草莱

頌曰。其辭曰

矯矯先生，肥遁居貞退弗終否退亦避榮臨世濯
之稀古振纓涅而無滓既濁能清無滓伊何高
明剋柔無能清伊何視滓若浮樂在必行憂岡
憂跨世淩時遠蹈獨遊瞻望往代爰想遐蹤邈
生其道猶龍染跡朝隱和而不同棲遲下位聊以
從容我來自東言適茲邑敬問墟墳企佇原隰虛
墓徒存精靈永戢民思其軌祠宇斯立徘徊寺
寢遺像在圖宇庭厚荒蕪欀棟傾落草萊

弗除。肅肅先生，豈焉是居。是居弗刑，游游我情。昔在有德，冈不遺靈。天秩有礼，神鉴孔明。仿佛風尘，用垂頌聲。永和十二年五月十三日書與王敬仁。

弗除肅肅先生豈焉是居弗刑遊我情昔在有德冈不遺靈天秩有禮鑒孔明仿佛風塵用垂頌聲

永和十二年五月十三日書與王敬仁

此晉人臨右軍書帖

王献之小楷《洛神赋十三行》……嬉。左倚采旄，右荫桂旗。攘皓腕于神浒兮，采湍濑之玄芝。余情悦其淑美兮，心振荡而不怡。无良媒以接欢兮，托微波以通辞。嗟佳人之信修兮，羌习礼而明诗。抗琼珶以和予兮，指潜渊而为期。执拳拳（眷眷）之款实兮，惧斯灵之我欺。感交甫之弃言，怅犹豫而狐疑。收和颜以静志兮，申礼防以自持。于是洛灵感焉，徙倚彷徨，神光离

嬉左倚采旄右蔭桂棋攘皓捥於神滸兮採湍瀨
之玄芝余情悅其淑美兮心振蕩而不怡無良媒以接
歡兮託微波以通辭嗟佳人之信脩兮羌習禮而明詩抗瓊珶以和予兮
指潛淵而為期執拳拳之款實兮懼斯靈之我欺
感交甫之棄言悵猶豫而狐疑收和顏以靜志兮
申禮防以自持於是洛靈感焉徙倚彷徨神光離

合乍陰乍陽攉輕軀以鶴立若將飛飛而未翔踐
椒塗之郁烈兮步衡薄而流芳超長吟以慕遠于
聲哀厲而彌長爾迺眾霝雜逯命疇嘯侶或
戲清流或翔神渚或採明珠或拾翠羽従南湘之
二姚于攜漢濱之遊女歡炰嫣之無匹于詠牽牛
之獨處揚輕袿之倚靡于翳修袖以延佇體迅飛

合，乍阴乍阳。攉轻躯以鹤立，若将（飞）飞而未翔。践椒涂之郁烈兮，步衡薄而流芳。超长吟以永慕兮，声哀厉而弥长。尔乃众灵杂逯，命畴啸侣，或戏清流，或翔神渚，或采明珠，或拾翠羽。从南湘之二姚（妃）兮，携汉滨之游女。叹炰娲之无匹兮，咏牵牛之独处。扬轻袿之倚靡兮，翳修袖以延伫。体迅飞……

《洛神赋十三行》（另本）……嬉。左倚采旄，右荫桂旗。攘皓腕于神浒兮，采湍濑之玄芝。余情悦其淑美兮，心振荡而不怡。无良媒以接欢兮，托微波以通辞。愿诚素之先达兮，解玉佩以要之。嗟佳人之信修兮，羌习礼而明诗。抗琼珶以和予兮，指潜渊而为期。执拳拳（眷眷）之款实兮，惧斯灵之我欺。感交甫之弃言，怅犹豫而狐疑。收和颜以静志兮，申礼防以自持。于是洛灵感焉，徙倚彷徨，神光离合，乍阴乍阳。擢轻躯以鹤立，若将（飞）飞而未翔。践

树涂之郁烈兮步衡薄而流芳超长吟以慕远兮

声哀厉而弥长尔乃众灵杂逮命畴啸侣或

戏清流或翔神渚或採明珠或拾翠羽从南湘

二姚于携汉滨之遊女歎妩媚之无匹兮咏牵牛

之属兮扬轻裾之倚靡兮翳修袖以延伫体迅飞

于敬好写洛神赋人间答有数本此其一也

宝历元年正月甘日遂居郎柳糵记

椒涂之郁烈，步衡薄而流芳。超长吟以永慕兮，声哀厉而弥长。尔乃众灵杂逯，命畴啸侣，或戏清流，或翔神渚，或采明珠，或拾翠羽。从南湘之二姚（妃）兮，携汉滨之游女。叹妩娲之无匹兮，咏牵牛之独处。扬轻裾之倚靡兮，翳修袖以延仁。体迅飞……